KB077071

Dear Mountain

요즘 산 그리고 있습니다
Dear Mountain

2017년 1월 19일 초판 인쇄 **O** 2017년 2월 1일 초판 발행 **O 지은이** 박활민
영문 감수 홍진명 **O 일문 감수** 김은주 **O 중문 감수** 치우지아천 김유익 **O 펴낸이** 김옥철
주간 문지숙 **O 편집** 박선아 **O 디자인** 남수빈 **O 마케팅** 김헌준 이지은 강소현
인쇄 스크린그래픽 **O 제책** 다인바인텍 **O 펴낸곳** (주)안그라픽스 우 10881
경기도 파주시 회동길 125-15 **O 전화** 031.955.7766(편집) 031.955.7755(마케팅)
팩스 031.955.7745(편집) 031.955.7744(마케팅) **O 이메일** agdesign@ag.co.kr
웹사이트 www.agbook.co.kr **O 등록번호** 제2-236(1975.7.7)

© 2017 박활민 Park, Hwal-min

이 책의 저작권은 지은이에게 있으며 무단 전재와 복제는 법으로 금지되어 있습니다.
정가는 뒤표지에 있습니다. 잘못된 책은 구입하신 곳에서 교환해 드립니다.

이 책의 국립중앙도서관 출판예정도서목록(CIP)은 서지정보유통지원시스템 홈페이지
(seoji.nl.go.kr)와 국가자료공동목록시스템(www.nl.go.kr/kolisnet)에서 이용하실 수 있습니다.
CIP제어번호: CIP2017001367

ISBN 978.89.7059.881.9(03600)

요즘 산 그리고 있습니다

박활민 Hwal

안그라픽스

작고 시시한 고독은 왜 자꾸 오는가

나는 그림을 업으로 삼은 작가는 아니다. 그림을 정식으로
전시해본 적도 사람들에게 팔아본 적도 없다. 그저
그리고 싶을 때 잠시 끼적거리는 아마추어일 뿐이다.

내가 살아오면서 그린 그림은 두 종류가 전부다. 하나는
인도 북부 산동네에서 그린 고양이 시리즈고 다른 하나는
이 책에 실린 산 시리즈이다. 하나는 산속에 살면서
그린 것이고 다른 하나는 산을 그리워하며 도시에서
그린 것이다. 하나는 16년 전에 그린 것이고 다른 하나는
16년 만에 그린 것이다. 두 시리즈는 모두 겨울에 그렸고
그 시간 동안 나는 사회와 떨어져 혼자였다. 내게 그림이란
이처럼 혼자가 된 시간 속에서만 그릴 수 있는 특별한
일인지도 모르겠다.

홀로 있다는 것. 그 물리적, 심리적 요건들이 나를 그리게

한다. 홀로 있지 못하면 나는 그림을 그릴 수 없을지도 모른다. 그건 마치 '고독'이라는 재료가 준비되어야만 허가를 받는 작업일지도 모른다.

이런 표현이 거창하게 들릴 수도 있다. 하지만 '고독이 인간에게 거창한 것인가.'라고 질문해보면 '요즘 시대엔 누구나 고독한데 뭐가 거창해.'라는 대답이 돌아온다. 지금은 인간의 고독이 작고 시시한 시대이다. 이제 그만 익숙해질 법도 한데, 고독의 성질은 나에게는 늘 다루기 어려운 손님 같다. 혼자 있는 날이면 책도 읽어주고 음악도 들려주고 맥주도 마셔준다. 내가 할 수 있는 걸 정성껏 해주면서 공을 들인다. 하지만 공이 끝나고 조명도 꺼지고 음악도 끄고 맥주잔을 싱크대에 놓을 때 고독이 찾아온다. 고독은 언제나 마지막에 온다.

도대체 이토록 작고 시시한 고독은 왜 자꾸 오는가?

그는 말이 없다. 공을 들여도 소용이 없다. 뭔가 내가
눈치채지 못하는 게 있는가? 하나의 가설을 세워본다.
혹시 홀로 있을 때만 작동하는 내가 모르는 작동법이
내 안에 있는 게 아닐까. 그래서 홀로 있을 때 그걸 하라고
독려하기 위해 고독이 오는 게 아닐까. 만약 당신이
이 가설을 받아들인다면, 걱정스러운 당신의 고독은
무언가를 하기에 적합한 타이밍이 되어준다. 무엇을 할
준비가 된 것이다. 그럼 그 타이밍에 무엇을 해야 하냐고
다시 질문할지도 모르겠다. 그럼 난 '글쎄 그건 각자가
알아서 하라.'라고 밖에……. 그럴 거면 왜 말을 꺼냈느냐고
한다면 '아, 그런가요. 그렇다면 죄송합니다.'라고 답하는
수밖에 없을 것 같다. 고독이란 보편적이지 않은 각자의
알 수 없는 성분으로만 구성된다. 그렇기에 '그런 건 상담을

할 수 있는 게 아니지 않나.'라고 생각할 수밖에 없다. 당신은
이 가설이 마음에 들지 않을 수도 있다. 그래도 변하지 않는
사실은 고독이 계속해서 당신에게 온다는 사실이다.

나에게 그림을 그린다는 것은 다른 세계와 연결되는 것을
의미한다. 겨울밤, 스탠드 불빛에 의지해 0.03밀리 펜으로
점을 찍어가며 내가 창조한 공간을 그리다 보면 어느새
나의 정신은 그 춥고 광활한 어둠 속을 묵묵히 걸어나간다.
달빛에 의지한 재 홀로 손새하는 부엇이 뇐 듯한
기분이 든다. 말로 뭐라 표현해야 할지 모르겠지만,
뭔가 씻겨 내려가고 창문을 열어젖혀 차갑고 신선한 공기가
호흡기를 타고 들어오는 느낌이랄까. 의식이 홀가분해진달까.

이 작업이 끝나면
현실을 다시 살아낼 수 있을 것처럼 느낀다.

나는 이런 경험을 반복하면서 '어쩌면 인간은 자신을 확장할 세계와 연결될 때 다시 살아나갈 수 있는 게 아닐까.'하는 생각을 하게 되었다. 그리고 '그것이 꼭 현실 세계일 필요는 없다.'는 생각을 받아들이게 되었다. 어쩌면 우리가 그토록 애를 쓰며 매달리는 현실은 더 큰 비현실의 세계에 매달려 있는 게 아닐까. 그리고 그 현실 너머의 세계에서 오는 신호가 자신으로부터 멀어져갈 때 삶이 의미를 잃고 시들어버리는 것일지도 모른다.

현실에서 이탈해 비현실적 세계와 접속하는 작업.
그것 때문에 고독이 나를 찾아오는 게 아닐까.

다시 겨울밤. 나는 그 고독한 분위기에 격려받으며
한 점 한 점을 찍어나간다. 점들이 모여 작은 나무가 되고,
사슴이 되고, 점들이 쌓여 여우의 울음이, 야크의 근육이,

쏟아지는 별빛이, 눈 덮인 설산이 되어간다. 천천히
작은 노트에 새겨지는 놀라움이 내게 전해져온다.

나는 그렇게 창조된 공간 속에서 홀로 야영을 시작한다.
달빛을 받아 희미하게 비치는 소나무 그림자 옆에
텐트를 치고 나뭇가지를 주워 모아 모닥불을 지핀다.
며칠간의 야영을 마친 뒤, 배낭을 메고 현관문을 열고
들어올 때, 무사히 돌아왔다는 안도감이 들면서도
나는 무언가가 달라져 있음을 느낀다.

<div align="right">겨울 문턱에서, 활</div>

Why the small and trivial solitude keeps coming?

I'm not a professional painter. I've never exposed my drawings to the public, nor interested in making money by selling them. Since I'm an amateur drawer, I just draw from time to time when I'm in the mood.

Two pieces of drawing, that's all I've made in my entire career. One of those drawings is about cats in a mountain village in the northern part of India. The other one is a series of mountains in black and white which you will find in this book. I drew the former one while I was living in the mountain. I started drawing the latter one 16 years later, since I missed that mountain so much.

Coincidentally, I did both of my works in winter time. During that period, I was completely alone.

Being alone, both physically and psychologically is one condition that makes me draw. If it's not given, it doesn't work. Solitude is a prerequisite for drawing.

It may sound grandiose. But actually it isn't. Rather everyone in modern society is used to being alone. In this time, solitude doesn't mean something great. However, it is like a difficult guest for me. Being alone at home, I read books, listen to music, and drink beer. I take care of myself. Then the light is off, no more music, and when I finish one last drop of beer, solitude finally comes. It comes always at the last moment.

Why this petty and insignificant thing keeps coming?

No answer. I feel useless. Is there something
that I'm not aware of? Here I build a hypothesis.
Does my body have an unknown organism
which operates solely when I'm alone by any chance?
That could be the reason why solitude comes
regularly. If you welcome it, you're ready to create
something. You may say. All right, I'm ready.
What do I do now? Well, I do not know. Because,
in my opinion, each person has their own type
of solitude to welcome. It's unique one, not
universal. I can't imagine what your solitude
looks like. You may not like my hypothesis.
But I don't mind since it will come to you anyhow.
Again and again.

Drawing means to me a time machine which brings
me to another world. One cold wintry night,
when I created a space on paper marking dots
with a fine pen under the lamp. Suddenly my soul
flied out of my body to the immense darkness,
and I felt like a new creature with moonlight.
Difficult to describe that feeling, but it's kind
of shamans' ritual for cleaning one's soul,
refreshing every single breath with cool air.

I've been continuing my work with a light heart.

By this experience, I've realized the fact that
a human being needs to be connected with a greater
world, not only to survive but also to live a better
life. Connected with something bigger than us,

it could be some surreal experience. I believe that the world we're clinging to belongs to the unknown, beyond our reality. When we lose this connection, we become small and lifeless again.

To encounter a secret of another world is the reason of being alone.

On winter, a lonesome night encourages me draw punctually. Dots make a small tree, a deer, a fox crying, a yak's movement, falling stars, snow-covered mountains. This magical and delicate process surprises me always.

I make a fire with twigs under the pine tree being bathed in the moonlight, alone with the crackling

of burning twigs. When I finish my imaginary voyage, a great sense of relief floods over me, I feel something changed then.

<div align="right">
In early winter, Hwal

(translated by Hong, Jin-myeong)
</div>

小さくてつまらない孤独はなぜしきりに来るのか

私は絵を専門業とする作家ではない。絵を一度も正式に
展示したことも、人々に売ったこともない。ただ描きたい時に
描く、趣味程度のアマチュアであるのみ。

私の人生において二種類のシリーズで描いた絵が全てだ。
一つはインド北部の山町で描いた猫シリーズ(まだ正式に
発表しておらず、カラーである)で、もう一つは今日お見せする
山シリーズ(白黒になっている)だ。前者は山中に住みつつ
描いたもの、後者は山を懐かしがって都市で描いたもの
である。一つは16年前に描かれたもので、もう一つは
16年ぶりに描いたものだ。両シリーズとも、季節は冬、
社会から離れて一人になった時間の中で描かれた。
私にとって絵というものは、このように一人になった時間の
中だけで描くことができる特別な修行なのかもしれない。

一人でいるということ。その物理的、心理的な要件が私に

絵を書かせる。もし一人でいることができないとしたら、
私は絵を描くことができないかもしれない。それはあたかも
孤独という材料が準備されてこそ許可を受け得る作業なの
かもしれない。

このような表現が大げさに聞こえるかも知れない。だが
「孤独が人間にとって大げさなものか」と問うて見ると、むしろ
「今の時代には誰もが孤独なのに何が大げさなのか」という
返事が返ってくる。人間の孤独が小さくてつまらない
時代である。孤独はありふれているがその孤独というものの
性質は私にはいつも扱いにくいお客さんのように感じられる。
一人でいる日なら本も読んで音楽も聞き、ビールも飲む。
私が好きなことに念を入れ、心を込める。だが、それが終わり、
照明が消えて音楽も消し、ビールのグラスをシンク台に
置く時、孤独がやってくる。孤独はいつも最後にやってくる。

いったいこのように小さくてつまらない孤独は
なぜしきりに来るのか。

彼は言葉がない。念を入れてもしようがない。何か私が
感づくことを出来ずにいるものがあるのか?一つの仮説を
たててみる。ひょっとして一人でいる時にだけ作動する、
私自身も分からない作動法が私の内面にあるのではないか?
だから一人でいる時、それをさせようと督励するために
孤独がくるのではないか?ということだ。もしあなたがこの
仮説を受け入れるのであれば、孤独はあなたが何かをする
条件を備えるためのタイミングになり得る。何かをする
準備ができたのだ。それではそのタイミングに何をすれば
よいのかと再び問うかも知れない。そうなると私は、
「さあ、それは各自が処理するべきではないか。」と言うしか。
それならなぜそんな話をしたんだと言われるなら、
「あ、そうですか、それはすみません。」と答えるしかないだろう。

なぜなら孤独というものは普遍的でない、各自ですら
分からない成分でのみ構成されているからだ。だから
そんなことは相談できることではないんじゃないか、としか
考えられない。あなたはこの仮説が気に入らないかも
知れない。それでも変わらない事実は、孤独はあなたに
引き続きくるというその事実だ。

私にとって絵を描く時間は、他の世界とつながることを
意味する。寒い冬の夜スタンドの灯りに頼り、
0.03ミリメートルのペンで点を打ちながら私が創造した
空間を描いていく時、いつの間にか私の精神はその寒くて
広大な冬の闇の中を黙々と歩いていって、月の光に
頼ったまま一人で存在する何ものかになったような気がする。
言葉でどう表現すべきかわからないが、何かが洗い落とされ、
窓を押し開けて冷たく新鮮な空気が呼吸器を通しすーっと
入ってくる感じとでも言おうか。意識がさっぱりしてくるというか。

この作業が終われば
私は現実を再び生きていけるように感じる。

私はこのような経験を繰り返しながら、もしかして人間は
自身を拡張させる世界と繋がる時、再び生きていくことが
できるのではないかと考えるようになった。そしてそれが
必ず現実世界である必要はないという考えをも受け
入れられるようになった。もしかしたら私たちがあれほど
必死になってしがみついている現実は、さらに大きな
非現実の世界にぶらさがっているのではないだろうか。
そしてその現実の向こうの世界から発信されてくる信号が
自身から消えて行く時、私たちは意味というものを失い
萎れてしまうのではないかという認識にたどり着いたのだ。

現実から離れ、非現実的世界に接続する作業。
そのために孤独がくるのではないか。

また冬の夜。私はその孤独な雰囲気に励まされながら
一点一点を打って行く。点が集まって集まって小さい木になり、
鹿になり、点が積もってキツネの鳴き声に、ヤークの筋肉に、
あふれる星の光に、雪に覆った雪山に成っていく。
ゆっくりと小さいノートに刻まれる、そういった驚きが私に
伝わってくる。

私はそうして創造された空間の中で、月の光を受けかすかに
映る松の影のそばにテントを張って枝を集め焚き火をおこす。
そして一人でキャンプを始める。数日間のキャンプを終えて、
リュックサックを背負い玄関のドアを開けた時、無事に
帰ってきたという安堵感を感じながらも私は変化した何かが
あるということを感じる。

<div align="right">

冬の入り口で、ファル

(translated by Kim, Eun-ju)

</div>

为何微小的, 无关紧要的孤独不断来袭?

我并非是一名专业的画家。我从未向外界展示过我的画,
也没有兴趣以卖画为生。作为业余爱好, 我仅在有灵感的时
候偶尔画一画。

在我的整个工作生涯当中, 我仅画过两系列的画。第一个
系列是在印度北部的山村的猫, 那是一系列彩色的画
(尚未出版)。第二个系列是我在描绘一片连绵的山, 黑白的,
你可以在这本绘本里找到。画猫的时候, 我当时住在山里。
而开始画第二个系列的时候, 是16年后我住回了城市, 因为
我极度想念那里的山。偶然的是, 这两个系列都是在冬天
完成的, 也是在我脱离于社会选择完全一个人的时候完成的。
画画对我来说是一种特殊的修行方式, 这个修行要求我
完全地和自己独处。

身体上和心理上独处让我可以开始画画。如果这个条件不
允许, 我或许无法画画。这意味着, 独处, 是画画的条件。

或许有人认为我在夸张，但独处对我们来说是很大的一件事吗。但是若自问，现代社会里的每个人独处是很常见的，答案是这并不是什么很大一件事。独处其实只是微小而无关紧要的一件事。尽管孤独无所不在，但对我来说，孤独的到来也像家里来的一个麻烦的客人。我一个人在家的时候，我会为孤独读一段书，为它播上音乐，为它的准备到来喝点啤酒，我同时用我享受的方式尽力邀请孤独。等到我熄掉灯光，停止了音乐，把喝完的啤酒罐放回了厨房，孤独终于到来。它始终在最后一刻的时候光临。

到底为何这个微小而无关紧要的孤独会不断来袭？

孤独没有回答我。我尝试说服它但孤独始终没有说话。难道生命中的有些东西是我不知道的？我尝试作一个假想。难道我的身体里有着一个我不知道的系统在每当我独处的

时候，自己在运作着？也许这是孤独会前来的原因，它为了促使我开始画画。假如你承认这个假想，你对孤独来袭的担忧会同时转化成你可以去创造些什么的时间点。

现在，你可以开始做些什么了。或许你会问我，在这个时间点你可以做些什么呢？嗯，我会告诉你，这是你自己的事情。然后你也许会跟我争论，如果你不知道那为何你要提及这个。而我会告诉你，对，没错，我很抱歉。因为我认为每个人的孤独不存在共性，它是由每个个体的未知因素组成。所以这不是什么我能给你答案的事情。因此，你也许不认同我的假想。但没有关系，因为无论如何，孤独都会向你走来。并且一次又一次。

画画对我而言能将我带到另一个世界。在一个非常寒冷的冬夜，我坐在盏灯光下，用一支0.03细笔在不断画点，打算在纸上画一个空间，突然间，我感觉我变成了一个孤立的

某种存在，依靠着月光，行走在寒冷空旷的冬夜里。我不知如何描述那个感觉，但就像一些东西被擦拭净了；也像打开了窗户，寒冷却清新的空气进入了我的呼吸当中。我感到轻松。

画完这个画后，我感到我可以继续生活下去。

当我在思考为何我不断重复这样的经历，我意识到当人的意识可以与另一个世界连接的时候，我们就可以继续生活下去。这个世界不一定是现实里的世界。或许，这个我们如此挣扎地依靠着的现实世界，是依附于更大的一个非现实世界。如果我们失去和那个更大的非现实世界的连接，我们会失去生存的意义，以及生活会变得无趣。

那些需要独处条件才能完成的事情，能帮助我们逃离这个现实的世界，从而与非现实世界连接，我想正因为这样，

孤独才拜访我们。

又是一个冬天的夜里，孤独在这里促使着我完成我的画点。无数的点汇聚一起变成了一棵小树，一只鹿，一只哭泣中的狐狸，一头牦牛的肌肉，流星，被雪覆盖着的山脉。这个神奇的过程一点一点地给我惊喜。

在思绪创造的空间里，昏淡的月光洒在松树枝上，我在松树影子旁展开了帐篷，我拾了一些枯枝，生起了篝火，我独自在露营。几天后，我从露营回来，走进家门口的一刻，我感到安全抵达家里终于可以安心下来，我感到内在的一些东西已发生了改变。

早冬, 花儿
(translated by Chiu Jia Chun and Kim, Yu-ik)

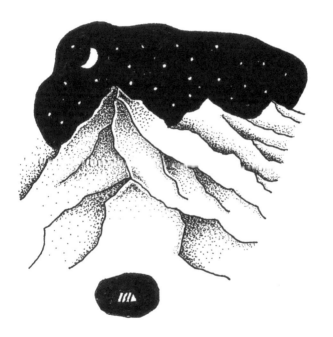

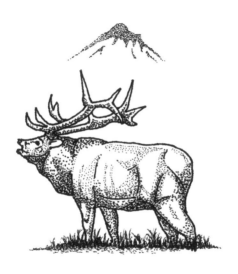

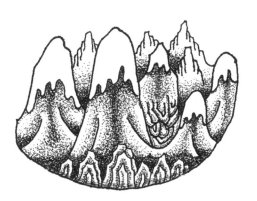

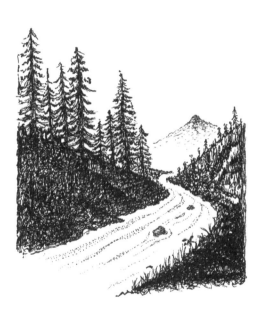

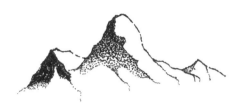

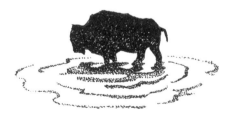

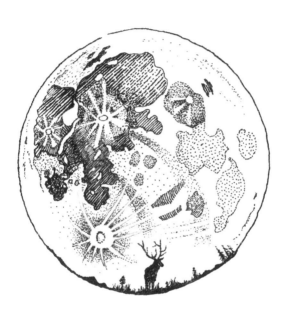

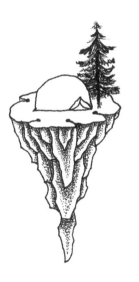

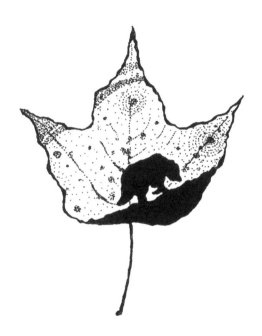

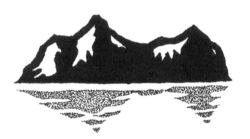

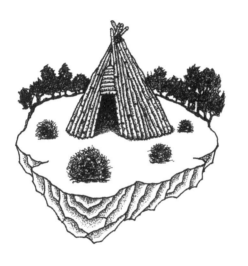

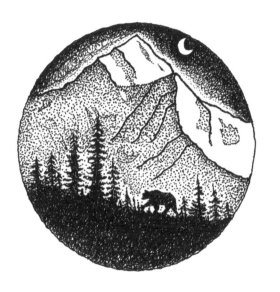

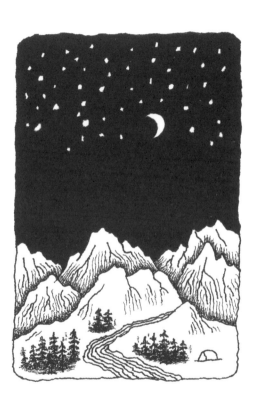

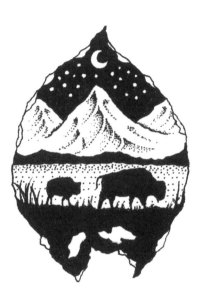

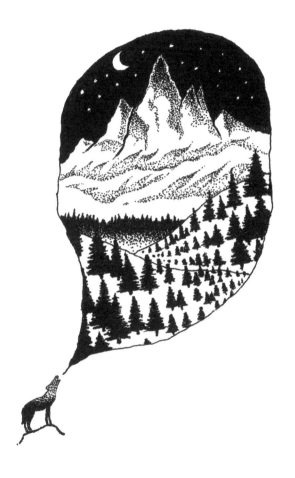

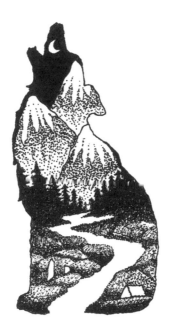

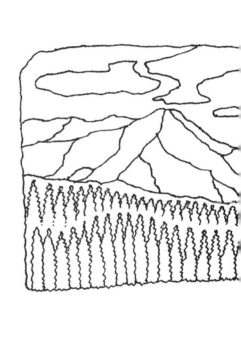

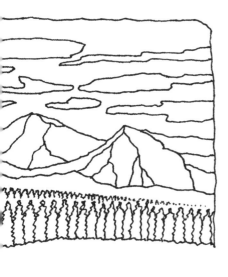

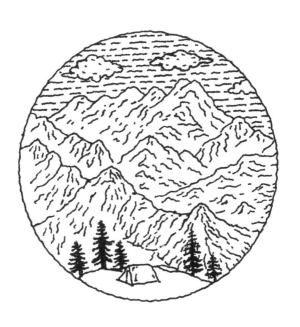

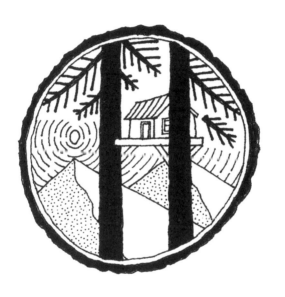

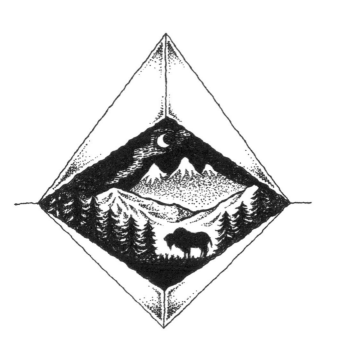

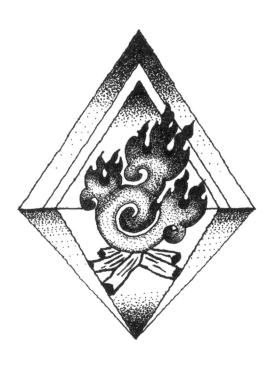

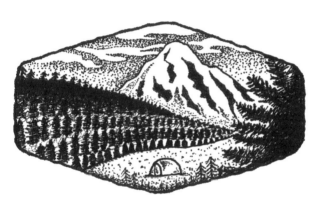

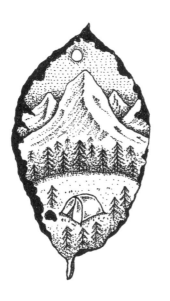

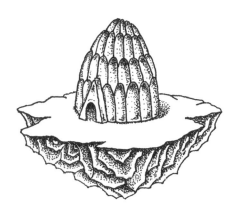

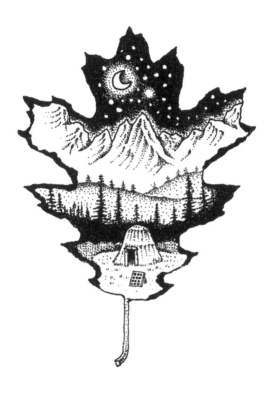

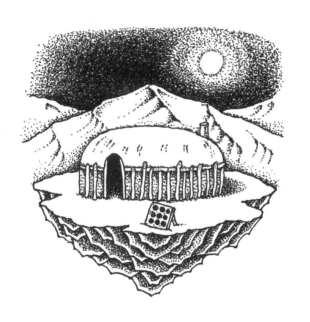

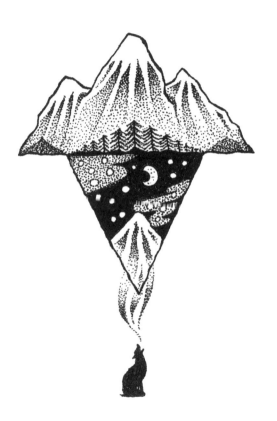

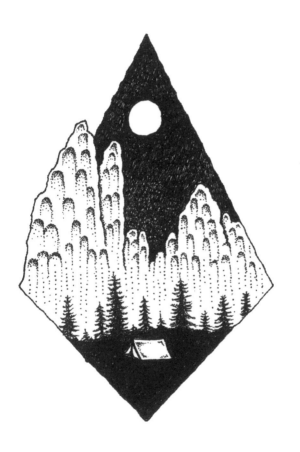

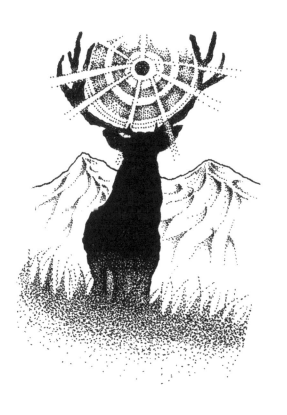

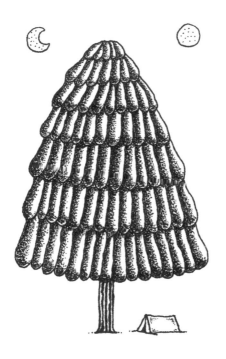

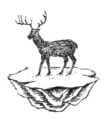

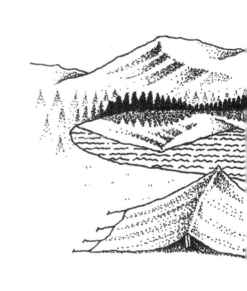

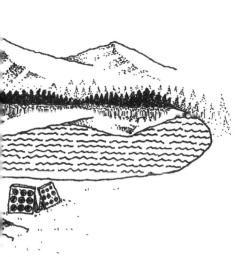

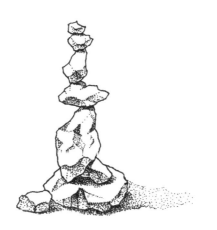

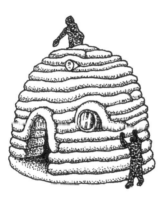

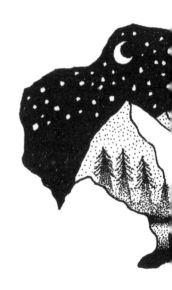

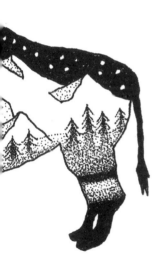

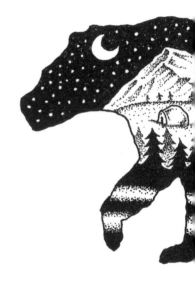

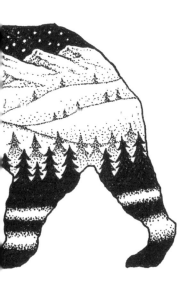

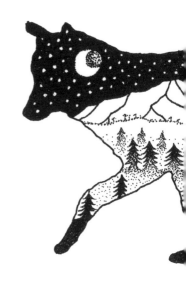

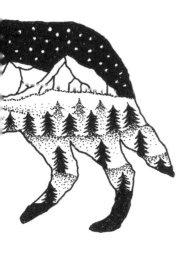

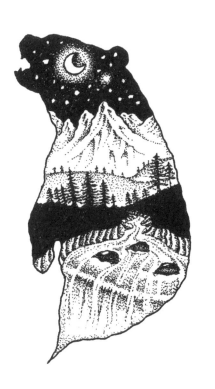

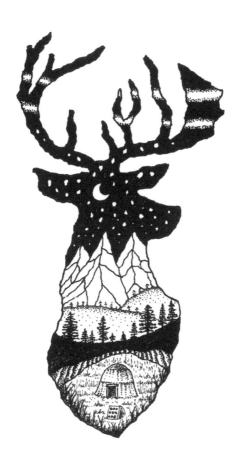

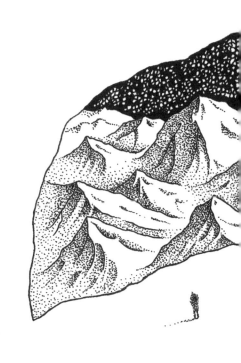

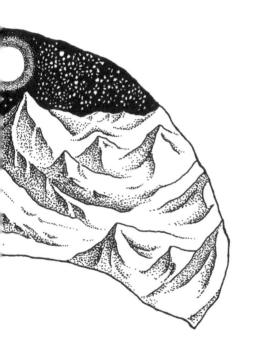

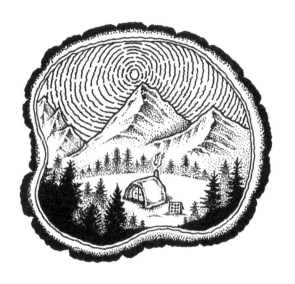

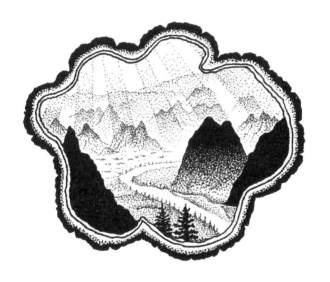

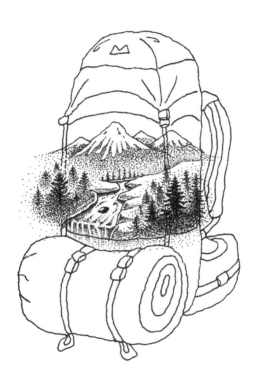

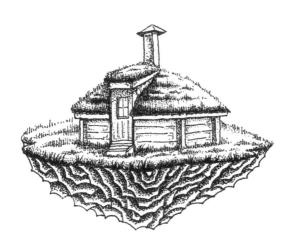

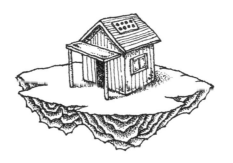